Playtime 陪伴鋼琴系列

拜爾 鋼琴教本

第三級 Level 3

樂理說明｜何真真、劉怡君

插圖設計｜Pencil

製作統籌｜吳怡慧

樂譜製作｜史景獻、陳韋達、沈育姍

美術編輯｜沈育姍、陳以瑄

出版發行｜麥書國際文化事業有限公司
　　　　　台北市羅斯福路三段325號4F-2
　　　　　TEL：886-2-23636166
　　　　　FAX：886-2-23627353

http：//www.musicmusic.com.tw

郵政劃撥帳號｜17694713

戶名｜麥書國際文化事業有限公司

中華民國101年11月 初版

編者的話

由德國作曲家、鋼琴家費迪南德·拜爾（1803—1863）譜寫的《鋼琴基本教程》被人們簡稱為「拜爾」，一百多年來成為鋼琴初學者的啟蒙教材並廣為流傳，至今仍是鋼琴教師使用最多的初級鋼琴教材，其受到廣泛使用的原因是，無論在彈奏或是樂理知識上，它極具系統性並循序漸進、由淺入深，好入門、也涵蓋各種鋼琴的彈奏技巧。

在彈奏技巧上，從加強手形、身體與手位、指法、視譜、觸鍵、節奏音形、音階、音群等訓練；樂理知識內容有：大小調音階、半音階練習以及雙音、三連音、倚音、單手、雙手、三手、四手聯彈等各種練習曲，其旋律優美、節奏鮮明的簡短小曲共有109首，所以在技術性和音樂性等結合方面，都不失為一本學習鋼琴演奏的優秀初級教材。

但由於現代人的需求，原版的編排顯得較枯燥乏味，所以編者在此重新編寫與改版，補足原有講解上的不足，使之更適用於各階段的初學者，我們將之分為共五級，在補強上面有以下的重點：

（1）專闢篇章講解樂理並加入譜例（如拍子、拍號、術語、調性、終止式…），使學生更易明白。
（2）各種彈奏技巧（斷奏、圓滑奏、和弦、音階轉指、裝飾音…）並另外設計簡短練習譜例，使學生更易理解。
（3）色彩鮮明頁面生動活潑，更有精製的插畫讓學生有豐富的視覺享受。
（4）加入知識加油站及音樂家生平小故事，使學生擁有更多的音樂歷史知識
（5）製作教學示範DVD，由編者二位老師親自為學員示範手形、身體與手位、指法等，與所有的曲目演奏示範，非常適合自學的學員或是有老師的學生在家複習的好幫手。

此外由我們二位編者所編著的「Playtime併用曲集」與「拜爾教本」的訓練相輔相成，都是耳熟能詳的中外經典名曲或是民謠，又有音樂CD的伴奏搭配極具音樂性，更因此建立對風格的認識，建議老師或是自學者搭配使用效果更佳。

編者 何真真、劉怡君 謹

編者簡歷

何真真　美國Berklee College of Music爵士碩士畢，現任實踐大學兼任講師；也是音樂創作人、製作人，音樂專輯出版有「三顆貓餅乾」、「記憶的美好」，風潮唱片發行；書籍著作有「爵士和聲樂理」與「爵士和聲樂理練習簿」；也曾為舞台劇、電視廣告與連續劇創作許多配樂。

劉怡君　美國Berklee College of Music畢，從事鋼琴教學工作多年，對於兒童音樂教育有豐富的經驗。多次應邀擔任爵士鋼琴大賽決賽評審，也曾為傳統劇曲製作配樂。

陪伴鋼琴系列
拜爾鋼琴教本《第三級》

目錄

上加線

上加三線 → ▬▬▬ ← 上加三間
上加二線 → ▬▬▬ ← 上加二間
上加一線 → ▬▬▬ ← 上加一間

讓我們來看看,這六個位置的音符,分別是什麼音?

練習1 寫寫看：

位置：(上加一線)(　　　)(　　　)(　　　)(　　　)

音名：(　G　)(　　　)(　　　)(　　　)(　　　)

唱名：(　ㄅㄛ　)(　　　)(　　　)(　　　)(　　　)

Andante（行板）：
以步行的速度演奏，
速度約在 ♩= 69～75

Dolce：
甜美而柔和的

老師 TEACHER

© 2012 Vision Quest Publishing Inc., Ltd.

Allegretto

老師 TEACHER

下加線

下加一線 ⟶　　　← 下加一間
下加二線 ⟶　　　← 下加二間
下加三線 ⟶　　　← 下加三間

讓我們來看看，這些六個位置的音符，分別是什麼音？

寫寫看

位置：(下加二間)(　　　)(　　　)(　　　)(　　　)

音名：(　D　)(　　　)(　　　)(　　　)(　　　)

唱名：(　ㄅㄛ　)(　　　)(　　　)(　　　)(　　　)

15

19

Allegretto.

Andante

Moderato

mf

43

八分音符

八分音符	半拍

兩個八分音符寫在一起時，符尾要連起來，而且兩個八分音符的長度等於一拍。

高八度

在原譜高八度的音域彈奏。

高八度
8^{va}

音符的上方如果出現 8^{va} 的符號，表示要彈奏高八度的音。

反覆記號

反覆記號

練習3　下面是各種常見的反覆記號，請老師教你彈彈看：

Fine　　　　*D.C. al Fine*

Fine　　　*D.S. al Fine*

八分音符練習

Moderato

45

Moderato

附點四分音符

附點四分音符	1拍半

 練習4

彈彈看

68拍子

以八分音符（♪）為1拍，每小節有6拍。

 注意喔！

	1拍

	2拍

	3拍

Allegretto

強弱記號

ff
甚強

f
強

mf
稍強

mp
稍弱

p
弱

pp
甚弱

由最強排到最弱：$ff > f > mf > mp > p > pp$

低音譜號

練習5

請練習寫寫看

大譜表

由「高音譜表」與「低音譜表」組合而成的譜表稱為「大譜表」。

由於鋼琴演奏的很寬廣，要把所有的音都記下來，只用一行譜表是不夠的，而「大譜表」能夠記下非常寬廣的音域，所以鋼琴譜大都是使用大譜表來記錄。一般來說，上面的高音譜表，由右手彈奏，下邊的低音譜表，由左手彈奏。

[𝅝] 中央 C

漸強

▶▶▶ 從小聲慢慢大聲

漸強

crescendo

漸弱

▶▶▶ 從大聲慢慢小聲

漸弱

decrescendo
diminiuendo

45

Moderato

mf

legato

47

38拍子

以八分音符（♪）為1拍，每小節有3拍

強音記號

特別強調此音

強音記號

>

accent

53

Allegro moderato

短斷奏

短而斷的彈奏，比一般斷奏(staccato)更短促。

短斷奏

staccatissimo

彈奏時盡量短一點，音符長度縮短較多，時值大約是1/4長度

下列3種斷音，依彈奏長度由短排到長

Allegro moderato

Allegretto

63

 老师 *TEACHER*

Comodo

64

cresc.

p

1.

2.

f

知識加油站

Q. 鋼琴是誰發明的？

A. 世界上最早的鋼琴是由義大利的克里斯多佛利於1709年製造的。克里斯多佛利原來是一位經驗豐富的大鍵琴製造者，大鍵琴的的缺點是音量固定沒有變化，因為它的發聲原理跟撥弦樂器很類似，是用羽管或皮製撥子撥動琴弦來發出聲音，所以沒有辦法控制力度，音量的大小都是一樣。克里斯多佛利製造的古鋼琴改良了這個缺點，稱其為「piano – forte」，就是「強 - 弱」的意思，說明這種樂器可以大聲或小聲的演奏，這就是鋼琴最早的原型。

Playtime 陪伴鋼琴系列

拜爾併用曲集

1～5

何真真、劉怡君 編著

拜爾併用曲集（一）（二）
特菊8開／附加CD／定價200元

拜爾併用曲集（三）（四）（五）
特菊8開／附加2CD／定價250元

· 本套書藉為配合拜爾及其他教本所發展
出之併用教材。

· 每一首曲子皆附優美好聽的伴奏卡拉。

· CD 之音樂風格多樣，古典、爵士、搖
滾、New Age......，給學生更寬廣的音
樂視野。

· 每首 CD 曲子皆有前奏、間奏與尾奏
設計完整，是學生鋼琴發表會的良伴。

麥書國際文化事業有限公司 發行
http://www.musicmusic.com.tw

郵政劃撥／17694713　戶名／麥書國際文化事業有限公司
詳情請洽吳小姐（02）23636166

Playtime Piano Course

鋼琴晉級證書
Certificate Of Piano Performing

茲證明 學生
This certificate verifies

已完成 **拜爾鋼琴教本 第三級** 課程
has completed the course of Playtime Piano Course Level 3

並取得進入第四級資格
and may proceed to Level 4

恭禧你！
Congratulations

老師 *teacher*

日期 *date*

麥書文化